서법교본

般若波羅蜜多心經

한문 예서체 · 행서체 반야심경

김종태 교수

社團法人 海東書藝學會
梨花文化出版社

般若波羅蜜多心經

觀自在菩

薩行深般

若波羅密

多時照見
五蘊皆空
度一切苦

空　色　厄
不　不　舍
異　異　利
色　空　子

色即是空

空即是色

受想行識

亦復如是　舍利子　是諸法空相

不 不 不

增 垢 生

不 不 不

減 淨 減

想 無 是

行 色 故

識 無 空

無 受 中

聲　身　眼

香　意　耳

味　無　鼻

觸　色　舌

識 乃 法

界 至 無

無 無 眼

無 意 界

無 明 明

老 盡 亦

死 乃 無

亦 至 無

無老死盡

無苦集滅

道無智亦

無　尒　提
得　得　薩
以　故　埵
無　菩　依

脱　蜜　無

若　多　罣

波　故　礙

羅　此　無

離 有 罷

顛 恐 礙

倒 怖 故

夢 逮 無

佛 槃 想

依 三 究

股 世 竟

若 諸 涅

多 故 波

羅 得 羅

三 阿 蜜

藐 耨 多

三菩提故知般若波羅蜜多是

大神咒是　大明咒是　無上咒是

無能苦

等除真

等一實

咒切不

虛　若　多

故　波　咒

說　羅　即

般　蜜　說

咒曰揭諦揭諦波羅揭諦波羅

僧揭諦菩提

揭諦莎婆呵

吟齋

觀自在菩薩行深般若波羅
蜜多時照見五蘊皆空度一
切苦厄舍利子色不異空
不異色色即是空空即是色
受想行識亦復如是舍利子
是諸法空相不生不滅不垢
不淨不增不減是故空中無
色無受想行識無眼耳鼻舌
身意無色聲香味觸法無眼
界乃至無意識界無無明亦
無無明盡乃至無老死亦無
老死盡無苦集滅道無智亦

無得以無所得故菩提薩埵

依般若波羅蜜多故心無罣

礙無罣礙故無有恐怖遠離

顛倒夢想究竟涅槃三世諸

佛依般若波羅蜜多故得阿

耨多羅三藐三菩提故知般

若波羅蜜多是大神咒是大

明咒是無上咒是無等等咒

能除一切苦真實不虛故說

般若波羅蜜多咒即說咒曰

揭諦揭諦波羅揭諦波羅僧

揭諦菩提薩婆訶　吟齋

般若波羅蜜多心經

觀自在菩

薩行深般

若波羅蜜

多時照見

五蘊皆空

度一切苦

空不異　色不異　厄舍利

色　　　空　　　子

色即是空
空即是色
受想行識

亦復如是
舍利子是
諸法空相

不增不垢不生

不減不淨不滅

想 无 是

行 色 故

識 無 空

罡 受 中

眼耳鼻舌身意無色聲香味觸

法無眼界

乃至無意

識界無無

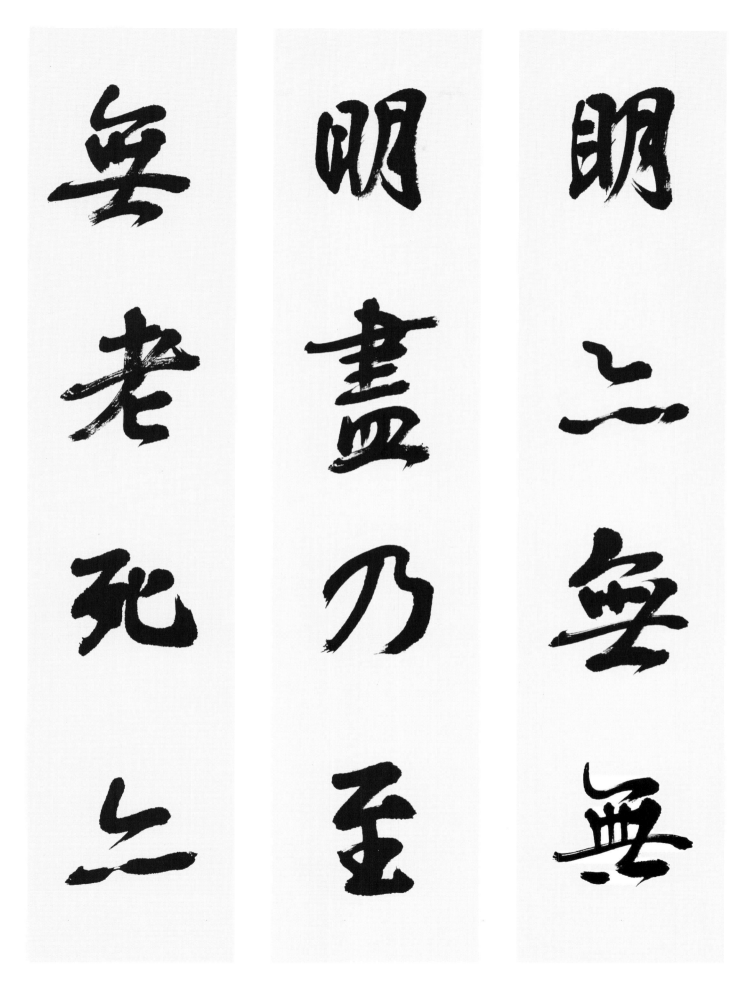

明
亦
無

明
盡
乃
至

無
老
死
亡

無老死盡

無苦集滅

道無

智

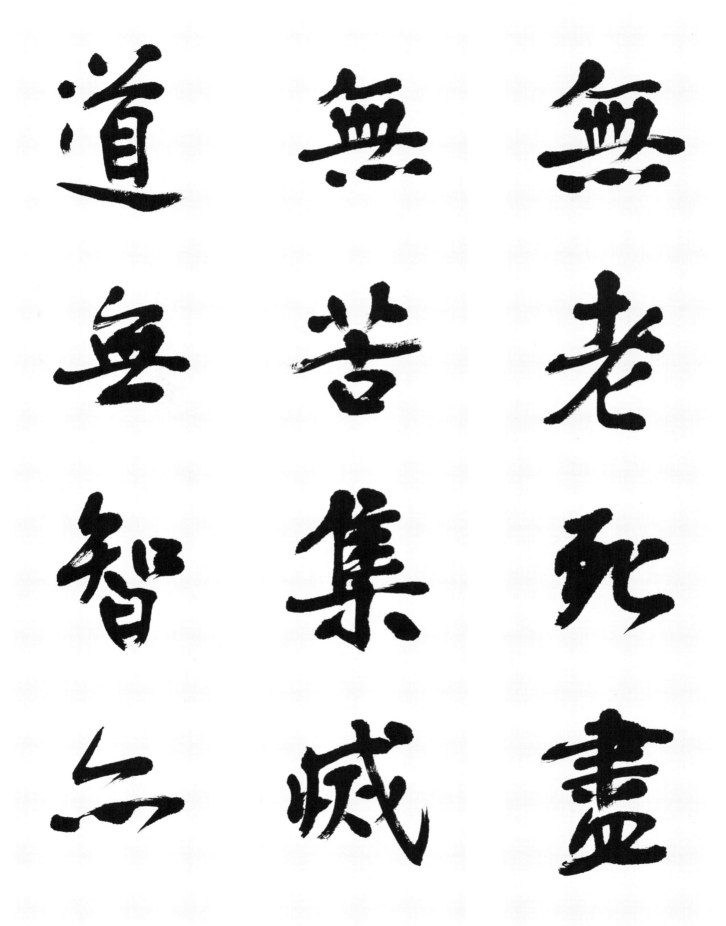

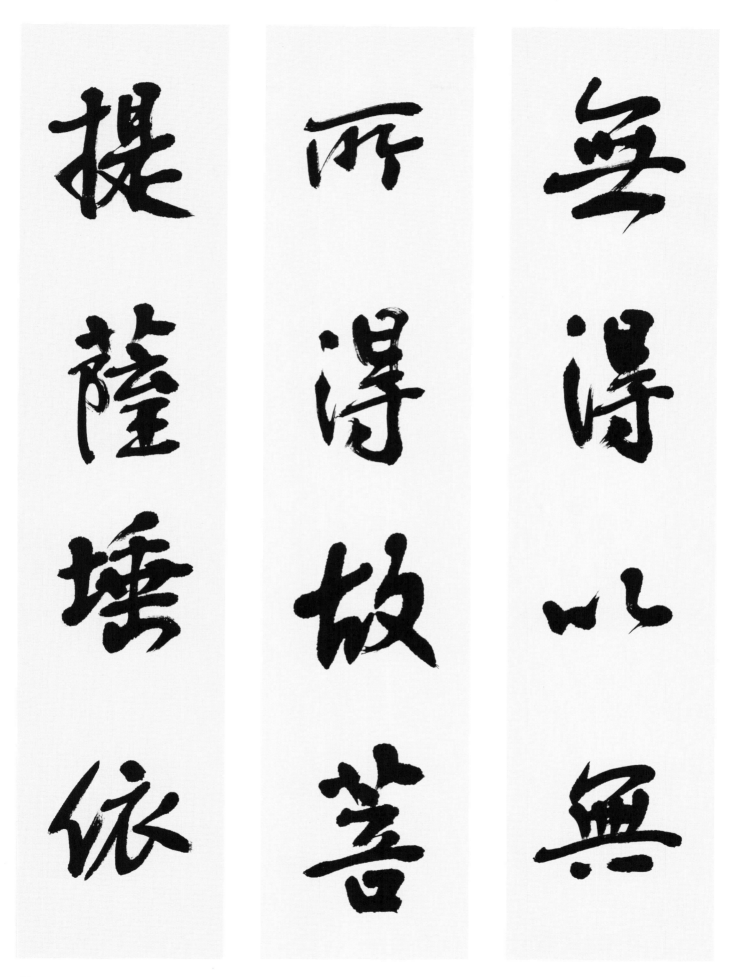

無得以無

所得故菩

提薩埵依

般若波羅

蜜多故心

無罣礙無

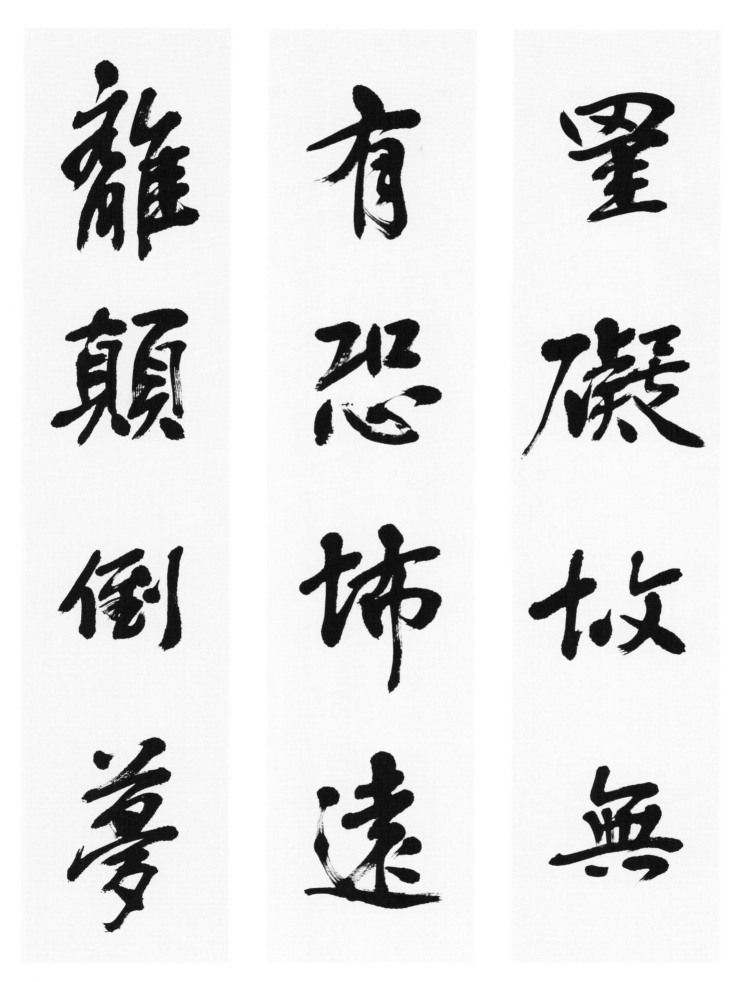

罣礙故無
有恐怖遠
離顛倒夢

想究竟涅槃

縣三世諸

佛依般若

波羅蜜多　坡淂阿耨　多羅三藐

45

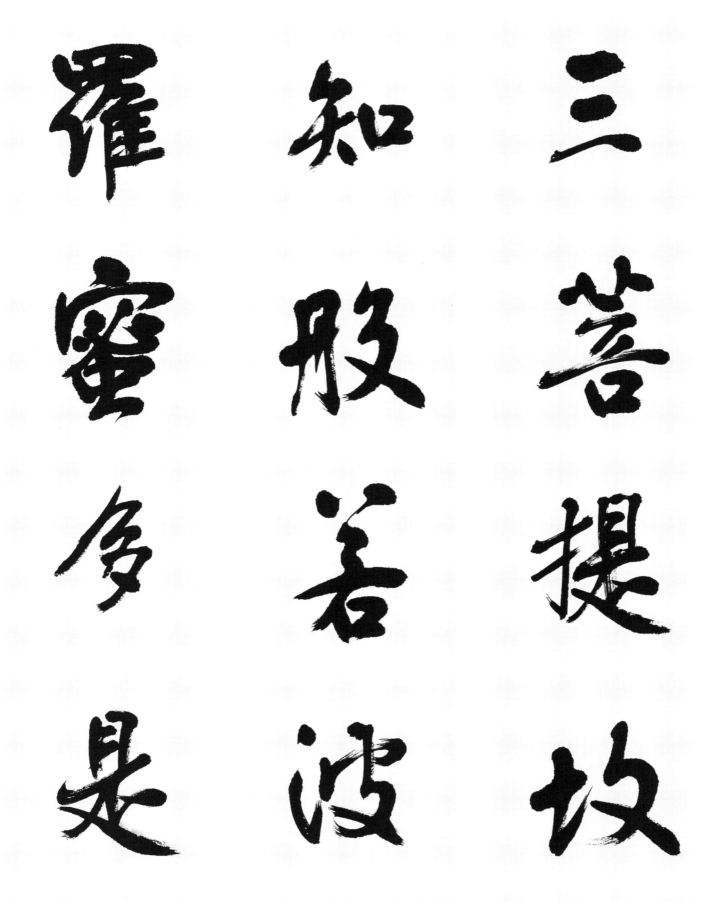

罗　知　三

蜜　般　菩

多　若　提

是　波　故

大神呪是

大明呪是

無上呪是

無等等呪 能除一切 苦真實不

虛故說般若波羅蜜多呪即說

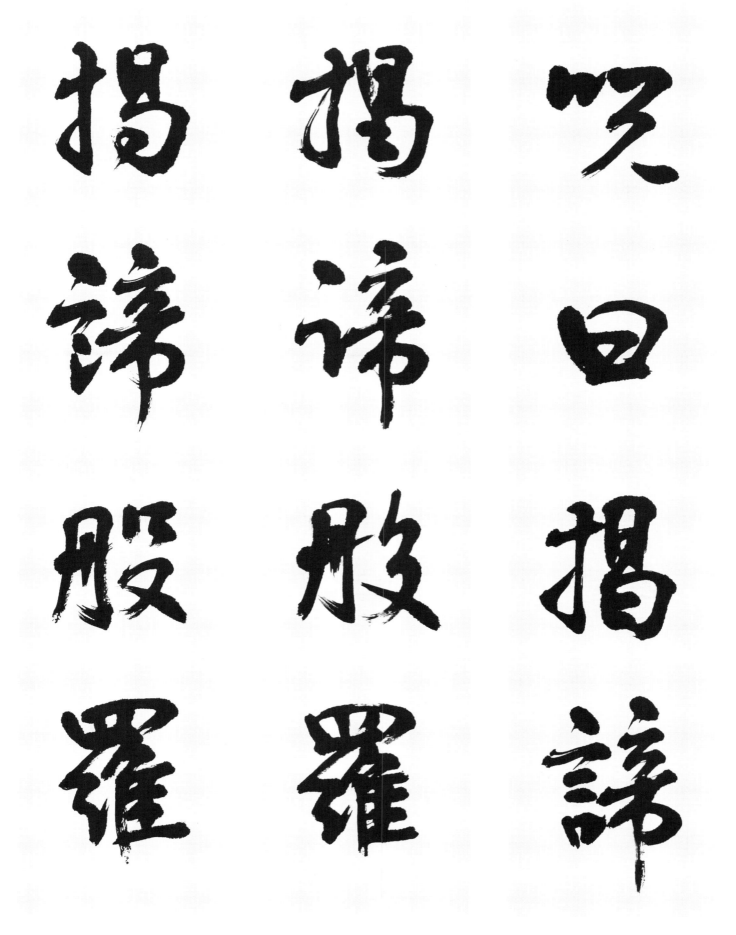

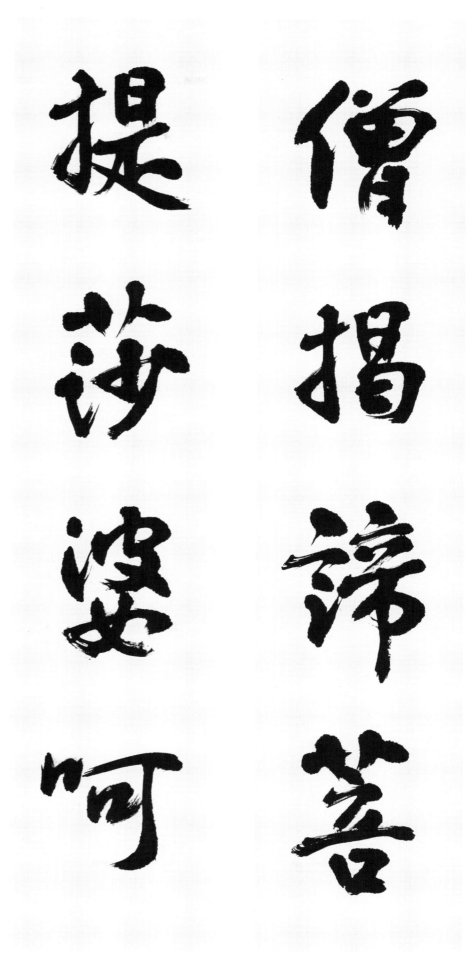

僧揭諦菩提揭諦波羅揭諦呵

癸巳孟春 眒齋金鍾泰

51

般若波羅蜜多心經
觀自在菩薩行深般若波羅蜜
多時照見五蘊皆空度一切苦
厄舍利子色不異空空不異色
色即是空空即是色受想行識
亦復如是舍利子是諸法空相
不生不滅不垢不淨不增不減
是故空中無色無受想行識無
眼耳鼻舌身意無色聲香味觸
法無眼界乃至無意識界無無
明亦無無明盡乃至無老死亦
無老死盡無苦集滅道無智亦

無得以無所得故菩提薩埵依
般若波羅蜜多故心無罣礙無
罣礙故無有恐怖遠離顛倒夢
想究竟涅槃三世諸佛依般若
波羅蜜多故得阿耨多羅三藐
三菩提故知般若波羅蜜多是
大神呪是大明呪是無上呪是
無等等呪能除一切苦真實不
虛故說般若波羅蜜多呪即說
呪曰揭諦揭諦般若波羅揭諦般羅
僧揭諦菩提莎婆訶
癸巳孟春 吟齋 金鍾泰

김 종 태 (金 鍾 泰)

금제(昑齊)

130-867 서울특별시 동대문구 청량리동 235-4
미주상가 A동 508-1호
Tel_ 02-967-8830, 8837 / H·P_ 010-2070-2359

경력

- (사)해동서예학회 이사장
- 필리핀 국립이리스트대학 교수(서예학과장)
- 중국 서화 함수 대학 객좌교수
- 대한민국 해동서예 문인화대전 개최, 운영위원장(2001~現)
- 한국서예인 산악회 창설(95년~2007년 회장) 현 명예회장
- 사단법인 한국서가협회 상임이사(역임) 초대작가
- 사단법인 한국학원총연합회 서예분과위원장 역임(90~93년)

심사

- 세계평화미술대전 서예부문 심사위원(98년)
- 제31회 신사임당의 날 예능대회 한글서예 심사위원(99년)
- 한·일 월드컵기념 일본 교토 202인 초대전 전시 및 서예 심사위원장 역임(2001년)
- 대한민국 현대미술대전 한글심사위원(2002년)
- 세계평화미술대전 서예분과위원장, 심사위원(2002년)
- 제7회 신사임당, 이율곡기념서예대전 한문심사위원(2004년)
- 대한민국 서예전람회 한글심사위원(2004년)
- 제9회 경기도 서예전람회 한글심사위원(2004년)
- 화성서예문인화대전 심사 및 운영위원 수차 역임
- 경북서예전람회 심사(2008년)
- 삼성현 미술대전 심사(2009년)
- 울진 봉평 신라비전국서예대전 심사
- 대한민국 서예문인화 대전 심사
- 대한민국 서예전람회 한글심사위원장(2008년)

전시

- 미국 6·25 한국전쟁기념탑 제막식에 문화행사 서예대표로 참석, 워싱턴에서 작품전시(95년 7월)
- 엘라바마주 버밍헴시 한국의 날 문화행사 대표로 참석 서예전 개회(96년 4월)
- 애틀란타올림픽 문화예술단으로 참석 서예작품 전시(96년 7월)
- 미국 메닐랜드대학교에서 주관한 한자서예교육 국제회의 대한민국 대표로 참석 논문발표 작품 전시(98년)
- 미국 워싱턴 한국대사관 문화원 초청서예전시(98년)
- 미국 캘리포니아 주립대학에서 열린 한자서예교육 국제회의에 대한민국 대표로 참석 서예시범 및 작품전시(2008년 8월)
- 제1회 일본 오사카 미술초대전 전시(99년)
- 한·미 동맹 50주년 및 미국이민 100주년 기념 문화사절단 서예대표로 참석 작품 130점 기증 워싱턴, 뉴욕방문 서예전
- 개인전(서예, 한국화, 서양화) 조선일보 미술관 (2013년 5월)

문학

- "해동문학"으로 시인 등단(95년) 해동문인협회 부회장 역임
- 사람과 山(월간)에 시가 있는 산으로 서예작품 2년간 연제(98~99년)
- 조선일보사 월간 山의 그림산행 필자(2000년 7월호부터 2002년 12월호까지 연재)

수상

- 제5회 대한민국서예휘호대회 지도자 문교부장관상 수상
- 제8회 대한민국서예휘호대회 지도자 교육부장관상 수상
- 문화체육부장관 공로표창(98.2.17)
- 이육사문학상 시부문 대상 수상(2003년 6월)
- 지방문학상 수상(지방문학 2012년)
- 환경문학상 수상(전국자연보호중앙회 2013년)

저서

- 물소리 새소리 산시조집 출간(95년) • 수필지 "많은 것을 갖기보다는" 출간(96년)
- 자유시집 "물구나무서는 산" 출간(99년) • 자유시집 "붓이 먹물에 안기면" (2012년)
- 산시조집 "산무리" 출간(2013년)

서예저서

- 서예 판본체 교본(2013년) • 서예 선화체 교본(2013년) • 서예 안진경체 교본(2013년)
- 반야바라밀다심경 작품교본(2013년)

기타

- 청와대 "경호지" 題字 • 재경 샛별 題字 • 중국 옥룡설산 4680m 등정

판 권
소 유

서법교본

한문 예서체 · 행서체 반야심경

股若波羅蜜多心經

2013년 5월 22일 초판 발행

저 자 | 김종태

주 소 | 서울시 동대문구 청량리동 235-4

미주상가 A동 508-1호

전 화 | (02)967-8837

휴대폰 | 010-2070-2359

발 행 처 | **이화문화출판사**

주 소 | 서울시 종로구 내자동 167-2

전 화 | 02-738-9880(대표전화)

02-732-7091~3(구입문의)

F A X | 02-720-5153

홈페이지 | www.makebook.net

등록번호 제 300-2012-230

ISBN 978-89-89842-98-9

값 10,000 원